MARIO MERZ

hopefulmonster

FUNDAÇÃO DE SERRALVES

CONSELHO DE FUNDADORES
BOARD OF FOUNDERS

Estado Português
Câmara Municipal do Porto
Universidade do Minho
Universidade do Porto
Associação Comercial do Porto
Associação Industrial Portuense
Árvore — Cooperativa de Actividades Artísticas, CRL.
Fundação Engenheiro António de Almeida
Fundação Luso-Americana para o Desenvolvimento
Airbus Industrie France
Alexandre Cardoso, S.A. (Benetton)
Amorim — Investimentos e Participações, SGPS, S.A.
Amorim, Lage, SGPS, S.A.
António Brandão Miranda
APDL — Administração dos Portos do Douro e de Leixões
Arsopi — Indústrias Metalúrgicas Arlindo S. Pinho, S.A.
Auto-Sueco, Lda.
Banco BPI, S.A.
Banco Comercial Português, S.A.
Banco Espírito Santo, S.A.
Banco Finantia, S.A.
Banco Internacional de Crédito, S.A.
Banco Mello, S.A.
Banco Nacional Ultramarino, S.A.
Banco Português do Atlântico, S.A.
Banco Português de Investimento, S.A.
Banco Santander Portugal, S.A.
Banco Totta & Açores, S.A.
BNP/Factor — Companhia Internacional de Aquisição de Créditos, S.A.
Caixa Geral de Depósitos
Chelding — Sociedade Internacional de Montagens Industriais, Lda.
Cimpor — Cimentos de Portugal, SGPS, S.A.
CIN — Corporação Industrial do Norte, S.A.
Cinca — Companhia Industrial de Cerâmica, S.A.
Cockburn Smithes & Co.
Companhia de Seguros Fidelidade, S.A.
Companhia de Seguros Império, S.A.
Companhia de Seguros Tranquilidade, S.A.
Cotesi — Companhia de Têxteis Sintéticos, S.A.
Crédit Lyonnais-Portugal, S.A.
Crédito Predial Português, S.A.
Diliva — Sociedade de Investimentos Imobiliários, S.A.
Edifer — SGPS, S.A.

EDP — Electricidade de Portugal, S.A.
Entreposto — Gestão e Participações SGPS, S.A.
Estabelecimentos Jerónimo Martins & Filho — SGPS, S.A.
Europarque — Centro Económico e Cultural
Fábrica de Malhas Filobranca, S.A.
Fábrica Nacional de Relógios Reguladora, S.A.
Filinto Mota Sucrs. S.A.
FNAC — Indústria Térmica, S.A.
Francisco Marques Pinto
Grupo Pão de Açúcar
Grupo SGC
Grupo Vista Alegre
Indústrias Têxteis Somelos, S.A.
IPE — Águas de Portugal, SGPS, S.A.
I.P. Holdings, SGPS, S.A.
João Vasco Marques Pinto
Joaquim Moutinho
Jorge de Brito
José Machado de Almeida & Cª Lda.
Lacto Ibérica, S.A.
Longa Vida — Indústrias Lácteas, S.A.
Maconde Confecções, Lda.
Mário Soares
McKinnsey & Company
Miguel Pais do Amaral
Mocar, S. A.
Mota & Companhia, S.A.
Nelson Quintas e Filhos S.A.
Ocidental Seguros
Parque Expo 98, S.A.
Petrogal — Petróleos de Portugal, S.A.
Polimaia — Perfumaria e Cosmética, S.A.
Produtos Sarcol, Lda.
RAR — Refinarias de Açúcar Reunidas, S.A.
Rima — Racionalização e Mecanização Administrativa, S.A.
Salvador Caetano — Indústrias Metalúrgicas e Veículos de Transporte, S.A.
Sociedade Comercial Tasso de Sousa, Lda.
Sociedade Têxtil A Flôr do Campo, S.A.
Sogrape — Vinícola do Vale do Dão, Lda.
Soja de Portugal, SGPS, S.A.
Soleasing — Comércio e Aluguer de Automóveis, S.A.
Sonae — Investimentos, SGPS, S.A.
Têxteis Carlos Sousa, Lda.
Têxtil Manuel Gonçalves, S.A.
Transgás — Sociedade Portuguesa de Gás Natural, S.A.
Unicer — União Cervejeira, S.A.
Vera Lilian Espírito Santo Silva
Vicaima — Indústria de Madeiras e Derivados, Lda.

CONSELHO DE ADMINISTRAÇÃO
BOARD OF DIRECTORS

João Vasco Marques Pinto — Presidente
Bernardino Gomes — Vice-Presidente
Vasco Airão — Vice-Presidente
Teresa Patrício Gouveia — Vice-Presidente
António Gomes de Pinho — Vogal
António Sousa Gomes — Vogal
Belmiro de Azevedo— Vogal
Luís Valente de Oliveira— Vogal

CONSELHO FISCAL *AUDITING COUNCIL*
Mário Pinho da Cruz — Presidente
Aníbal Oliveira, A. Gândara, J. Monteiro, O. Figueiredo &
Associados, Sociedade de Revisores Oficiais de Contas

ASSESSOR CULTURAL DO CONSELHO DE
ADMINISTRAÇÃO
CULTURAL ADVISOR TO THE BOARD OF DIRECTORS
Fernando Pernes

DIRECTORA GERAL *MANAGING DIRECTOR*
Odete Patrício

DIRECTOR DO MUSEU *DIRECTOR OF THE MUSEUM*
Vicente Todolí

DIRECTOR ADJUNTO DO MUSEU
DEPUTY DIRECTOR OF THE MUSEUM
João Fernandes

DIRECTORA DO PARQUE *DIRECTOR OF THE PARK*
Teresa Marques

DIRECTOR DE MARKETING, COMUNICAÇÃO E
IMAGEM
MARKETING AND COMMUNICATIONS DIRECTOR
Oliver Landreth

DIRECTORA ADMINISTRATIVO-FINANCEIRA
FINANCIAL DIRECTOR
Sara Alves

"CHE COS'È UNA CASA?":
Mario Merz and the Casa Fibonacci in the Casa Serralves

The realisationof the Casa Fibonacci in Serralves dynamises a dialogue between the symmetries and asymmetries of the space of the house and the works of Mario Merz. His spiral structures are confronted with the geometry of the architectural space which is questioned by the application of the Fibonacci number series and the neon which proliferates within it, as well as the spatial relation between the exhibition locations and the itinerancy of the spectator. The Apollonian nature of the architecture is subverted by the Dionysian progression of the movement. This is understood as the energy and expansion of the subject in relation to the categories of a spatial-temporal enunciation, as the root of a continual experimentation with materials coming from nature, or with everyday objects, often illuminated by strips or sentences in neon.

The house thus becomes a dynamic cell, in the condensation of the vertical and horizontal crossings of its architecture in the archetypal structure of the igloo, built from the most diverse materials, ranging from earth to stones, fragments of glass to bundles of sticks. The Fibonacci numerical progressions expand in the house as symbols of the energy proliferating in the reality of nature. The relationship between the house and the park is unified through reciprocal invasion, as an annulment of a duality that is now seen phenomenologically dynamised in relation to the body and the subject. The figure of the spiral, another emblem of energy made concrete through the tubular structures of iron, glass and other materials, places the movement of the body and concepts within the magical labyrinth of creation. The world and the house coincide in the Casa Fibonacci, as if interior and exterior can no longer be seen as separate.

The presence of Mario Merz in Serralves means the first systematic presentation to the Portuguese public of the work of one of the most significant creators of Art this century. It has also led to a significant transformation of the space of the House and of memories that will be associated with this exhibition forever. The House and the Being can no longer be unrelated as a result of their fusion in the labyrinth of the life and thought this exhibition introduces us to, as a magnificent expression of the reality and fantasy that are materialised in the artist's Casa Fibonacci.

Vicente Todolí
Director, Serralves Museum of Contemporary Art

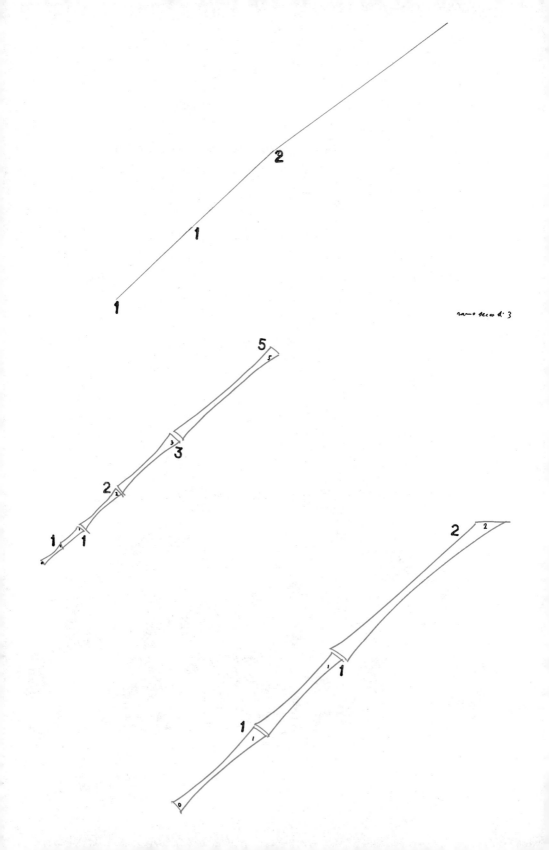

ramo secco d. 3

of numbers superimposed on an art of observation without repression. The art of observation is the source of the art of numbers. The art of numbers must make use of the art of observation. The art of observation is so subtle and incommunicabile and deep and hidden, it makes use of the art of numbers to come to the surface. The mystery and the logic of these superimpositions lies in the perfection of the meeting. In an old castle I looked at a flying buttress. Superimposing on the edge of the arch the series of numbers in proliferation I discovered that the flying buttress is the beginning of a spiral. The most organic image that exists in nature. Planets follow it to run through space, and snails use it to make their houses, thus the numbers in series create a numerical spiral.

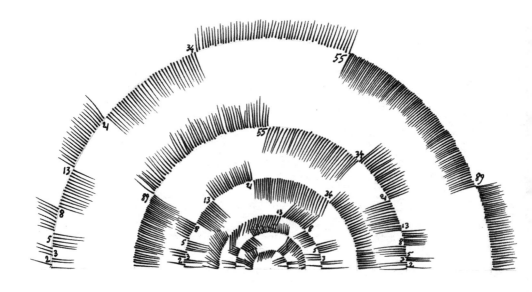

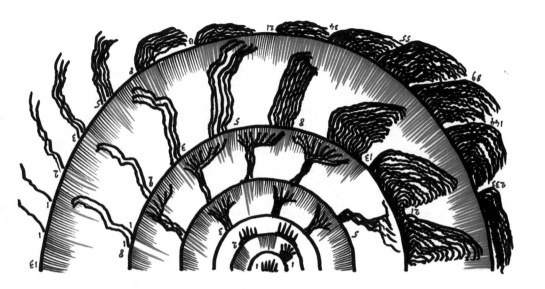

numeração como medida de objectos. Como as palavras podem estar em
relação, ou as cores em relação, ou as fotografias em relação, assim os números
em relação, isto é, em série. A arte dos números sobreposta a uma arte de
observação sem repressão. A arte da observação é a fonte da arte dos números.
A arte dos números deve servir-se da arte da observação. A arte da observação é
tão subtil e incomunicável e profunda e escondida, serve-se da arte dos números
para vir à superfície. O mistério e a lógica destas sobreposições está na perfeição
do encontro. Num velho castelo olhei um arcobotente. Sobrepondo à linha fio do
arco a série dos números em proliferação descobri que o arcobotante é o início
de uma espiral. A imagem mais orgânica que existe na natureza. Seguem-na os
planetas para correr no espaço e os caracóis usam-na para fazer a sua casa, assim
os números em série criam uma espiral numérica.

13

Fibonacci's series published in Pisa in the year 1202 follows a very simple idea.
Add or carry over the preceding number in the formation of the following one.
One and zero added together 1 + 0 = 1 therefore: 1, 1. Then one added to one,
equals two. And two added to one, equals three. Written in sequence they are,
then, 1 1 2 3. Then three added to two to form five. Five and three to make the
number eight. Thus the sequence lengthens, but quickly widens out too, like the
growth of a living organism.
1 1 2 3 5 8 13 21 34 55...
the end of this operation, clearly, does not exist...
but in the macroscopy of expansion the organic ferment of development is
renewed as proliferation.
They pour space into a larger space which is infinite space.

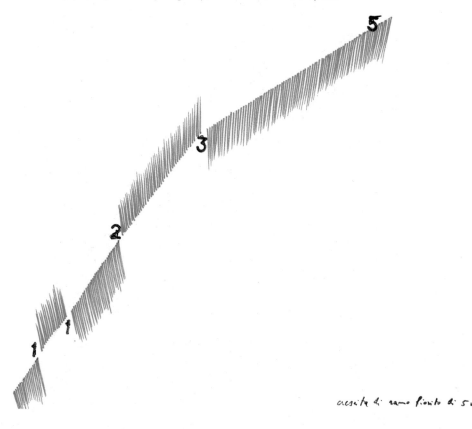

acesite di rame fiorito di 5 voro 8

A série de Fibonacci publicada em Pisa no ano de 1202 segue uma ideia muito simples. Somar ou transportar consigo o número anterior na formação do seguinte.

Uma soma com zero 1+0=1, por isso: 1,1. Depois um somado a um, igual a dois. E dois somado a um, igual a três. Escritos em sequência são, então, 1 1 2 3.

Depois o três é somado a dois para formar o cinco. O cinco o três para formar o número oito. Assim a sequência alonga-se, mas expande-se também rapidamente como o crescimento de um organismo vivo.

1 1 2 3 5 8 13 21 34 55...

O fim desta operação como se compreende não existe...

mas na macroscopia da expansão renova-se o fermento orgânico do

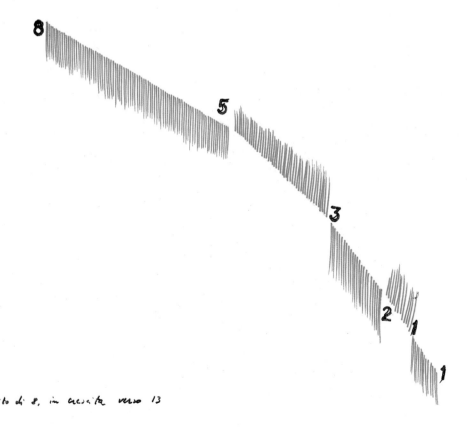

ramo fiorito di 8, in crescita verso 13

THE PLANT PROLIFERATES…
ITS SPACE OF GROWTH POURS INTO INFINITE SPACE…
ITS TIME OF GROWTH POURS INTO INFINITE TIME…

NUMBERS THAT PROLIFERATE RISING IN THE VOID…
FROM ONE TO INFINITY…

NUMBERS THAT PROLIFERATE AROUND THE TREE OF THE VOID…
FROM ONE TO INFINITY…

THE ELEMENTARITY OF THE NUMBER IS CONSEQUENT TO ITS
APPARITION…

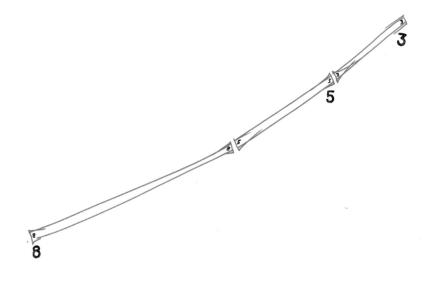

bambù proliferante

descer para a cave
subir para o sótão
subir para a cave
descer para o sótão

subir para o estômago
descer para o cérebro

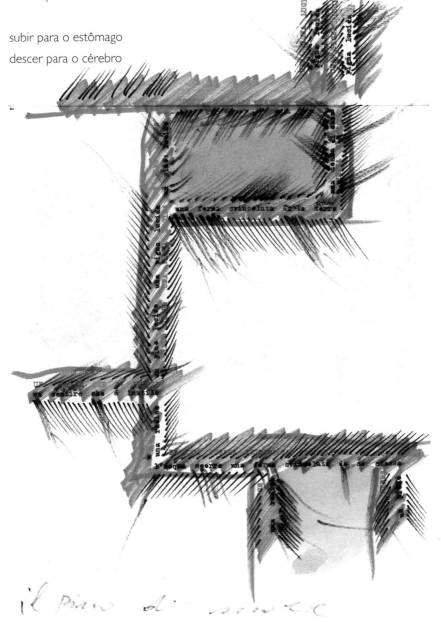

quero viver uma vida de relação...

quero viver uma vida de relações...

quero pôr alguns números em progressão...

é a relação ente os números com as muralhas uma progressão?

a progressão cria uma relação não asmática entre as muralhas e eu...

aquela é uma relação...

visível e invisível...

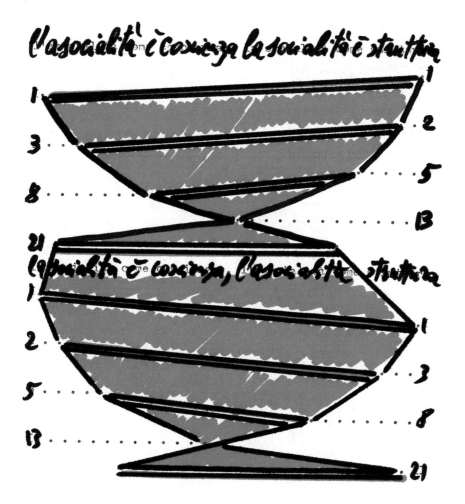

as in music the notes are audible or silent…

so the space of that growth pours into unending space

and the time of that growth pours into unending time

the numbers on those spaces are curative of the empty space

the numbers on those walls are curative of those immense quantities

I would like to have the signature of someone who has been cured by

proliferation

something that removes the weight…

I think of numbers one after the other in a proliferating expansion…

they are a flying carpet on which to live…

that retains the absurdity and the lightness of the fable…

numbers have the power to make walls light…

the numbers at the Guggenheim are turned on…

and the other night I heard a man speak of the museum

describing it as a glass of water…

I saw the numbers go upward…

just as they are in reality…

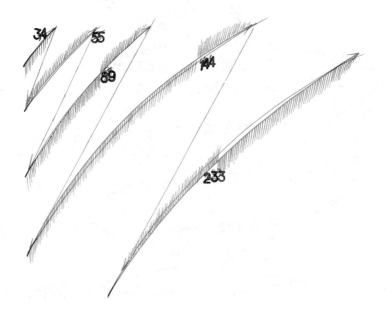

como na música as notas são audíveis ou mudas...

então o espaço daquele crescimento desagua no espaço infinito

e o tempo daquele crescimento desagua no espaço infinito

os números sobre aqueles espaços são curativos do espaço vazio

os números sobre aquelas muralhas são curativos daquelas imensas grandezas

queria ter a assinatura de alguém que tenha sido curado pela proliferação

algo que tira o peso...

penso nos números um após o outro numa expansão proliferante...

são um tapete voador onde viver...

que mantém o absurdo e a leveza da fábula...

os números têm o poder de tornar leves as muralhas...

os números no Guggenheim estão acesos...

e ouvi a outra noite um homem falar do museu

descrevendo-o como um copo de água...

viu os números ir para o alto...

mesmo como eles são na realidade...

everything (trees animals stones houses clouds) is referable to architecture.
Is architecture.

Is referable to architecture, is architecture,

The quantity or complexity of the supports that are "naturally" simplified by themselves, as water evaporates, or with the aid of values, like the distances between phenomena.

That which does not naturally refer to architecture is psychology, that is, religion, that is, the fear of death and the fear of humanoid relations, relations between humans, that is, by architecture I mean all that is value, calculable, not just descriptive, calculable in many layers. The form of a cloud is architecture.

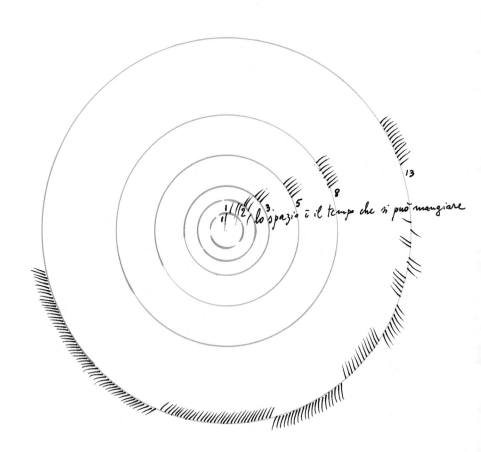

tudo (as árvores os animais as pedras as casas as nuvens) é referível à arquitectura.
É arquitectura.

É referível à arquitectura, é arquitectura.

A quantidade ou complexidade dos suportes que se simplificam "naturalmente"
por si próprios, como a água se evapora, ou com a ajuda de quotas, como a
distância entre fenómenos.

O que não se refere naturalmente à arquitectura é a psicologia, isto é, a religião,
isto é, o medo da morte e o medo das relações humanóides, isto é, entre
humanos, por arquitectura entendo tudo o que não é quota, quotável, não só
descritiva, quotável em tantas camadas. A forma de uma nuvem é arquitectura.

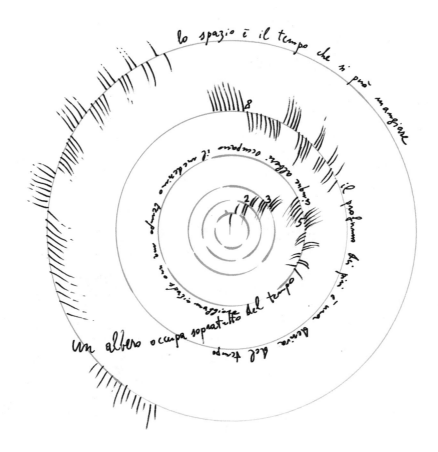

39

The substance, that of which a cloud is made, is architecture, water makes architecture.

The psychological assault of the fear of the cloud bearing storm water is not part of the architecture.

Architecture is a sum (by sum I mean the analytical detachment made deliberately) of values. Between the clouds and the flat earth exists a value, between the moving cloud and the steadfast mountain exists a value, between the wind and the tree exists a value, complex but analyzable.

What is not analyzable is the fear of the wind in the branches of the tree when the wind is transformed into storm, that is, increases its personal value, in comparison to the stationary value of the tree itself.

From this observation we deduce that values in disagreement, the tension between stationary values and increasing values provoke psychology, that is, fear. The disagreement between animal gestures referable to quotas of animal architecture and gestures referable but in reality derived from the incidence of fear creates social systems, that is, what the historians indicate as the "history" of humankind.

The art object is contradictory because, in the stability of the sum of analyzable values, it is the bearer of one relative but unsurpassable expression of fear with regard to stability itself. Itself an object, it is the bearer of fear with regard to that of which it itself is made, that is, it is fearful of its own values of manufacture. Poetry is the regulation of fears, as religion is the lake in which one throws natural fears, the fearful lake where "natural" fears mixing with one another become transcendental, become the transcendental lake of total fear, the indiscriminate fear of death.

Architecture is the sum of lay values that man has gathered, notwithstanding, or hastily but coherently, immediately before and immediately after, his religious fears. Among the lay values, the values of art and of science, fear expands or contracts, like a cosmic lake, dominating or dominated depending on the civilizations or personal rhythms.

A substância, aquilo de que é composta uma nuvem é arquitectura, a água faz arquitectura.

O assalto psicológico do medo da nuvem portadora de água tempestuosa não faz parte da arquitectura.

A arquitectura é uma soma (por soma entendo o destaque analítico feito deliberadamente) de quotas. Entre a nuvem e a terra plana existe uma quota, entre a nuvem viajante e a montanha parada existe uma quota, entre o vento e uma árvore existe uma quota, complexa, mas analisável.

O que não é analisável é o medo do vento nos ramos da árvore quando o vento se transforma em tempestade, isto é, aumenta de quota pessoal em comparação com a quota "estável" da própria árvore.

Desta observação deduz-se que as quotas em desacordo, a tensão entre quotas estáveis e quotas crescentes provocam psicologia, isto é, medo.

O desacordo entre gestos animais referentes a quotas de arquitectura animal e gestos referentes mas na realidade derivados da incidência do medo cria os sistemas sociais, isto é, o que os historiadores indicam como a "história" dos homens.

O objecto de arte é contraditório porque, na estabilidade da soma de quotas analisáveis, é portador de uma relativa, mas insuperável, expressão de medo relativamente à própria estabilidade. O próprio objecto é portador de medo relativamente àquilo de que ele próprio é feito, isto é, é receoso das suas quotas de feitura.

A poesia é a regulamentação dos medos, como a religião é o lago onde se lançam os medos naturais, lago assustador onde os medos "naturais" se tornam, confundindo-se uns com os·outros, transcendentes, se tornam o lago transcendente do medo total, o medo indiscriminado da morte.

A arquitectura é a soma de quotas laicas que o homem, apesar de tudo, ou de forma precipitada mas coerente, recolheu imediatamente antes e logo depois dos medos religiosos. Entre as quotas laicas, as quotas de arte e ciência, o medo alastra ou contrai-se, lago cósmico dominante ou dominado conforme as civilizações ou os tempos pessoais.

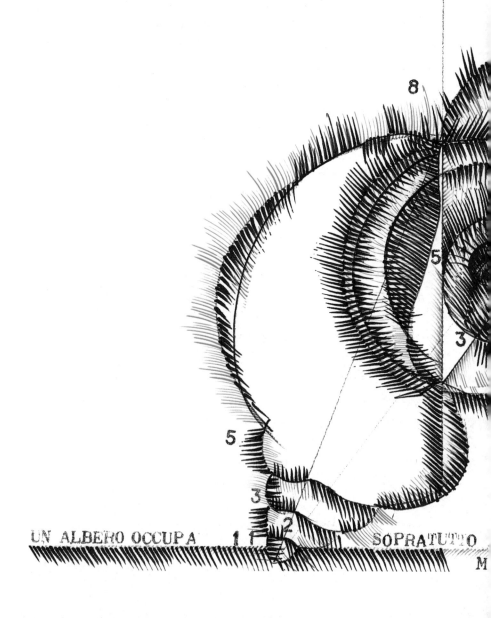

UN ALBERO OCCUPA SOPRATUTTO

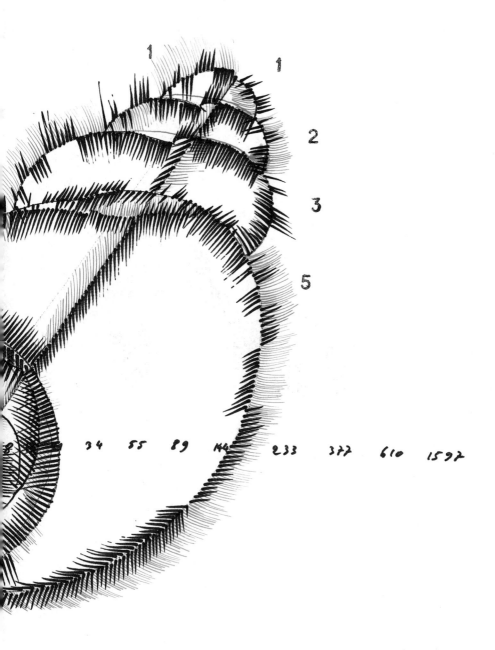

1 1

2

3

5

8 34 55 89 144 233 377 610 1597

MPO DUE ALBERI OCCUPANO IL MEDESIMO TEMPO
SPAZIO MAGGIORE

THE HOUSE IS SUSPENDED BETWEEN SPACE AND TIME

vertical time closed
vertical space open

vertical space doors and drawings
horizontal space tables

horizontal time closed
horizontal space open

A CASA ESTÁ SUSPENSA ENTRE O ESPAÇO E O TEMPO

tempo vertical fechado
espaço vertical aberto

espaço vertical portas e desenhos
espaço horizontal mesas

tempo horizontal fechado
espaço horizontal aberto

45

TODAY PERSPECTIVE IS DISTANT AND UNSOLVABLE...
OURS WAS A SITUATION NOT A RECOGNITION...
HAVING TO HAVE A RECOGNITION IS BEYOND OUR POWER. IT IS FOR
HOW ONE DOES THINGS NOT HOW ONE IS. EVERYTHING IS ABOVE
ALL INTENTION... ALL MY ENERGY.

DOES RECTANGULAR SPACE THREATEN CURVED SPACE?
DOES CURVED SPACE THREATEN RECTANGULAR SPACE?

WITH THE SPIRAL THAT SPRINGS FROM THE CENTER LEAVING THE
TRACE OF ITS OWN PASSAGE ON THE INTERNAL NUMBERS AND ON
THE PERIPHERAL ONES...

THE HOUSE HAS BEEN VISITED BY THE VISIONARY NATURE OF NUMBERS
1 . 1 . 2 . . 3 . . . 5 8 13 21 .
34 . 55

THE SITUATION OF THESE NUMBERS IS PROLIFERATING... THE
PRECEDING NUMBER (for ex. 13) IS ALWAYS INCLUDED IN THE NUMBER
THAT FOLLOWS (for ex. 21 = 13 + 8)... THE SPACES BETWEEN THE
NUMBERS EQUAL THE VALUE OF THE NUMBERS THEMSELVES.

LE MUR EST DÉTRUIT SOUS L'INSCRIPTION OU UTILISE LE SUJET, TOUT
EN LE LAISSANT INTACT (BARTHES).

HOJE A PERSPECTIVA ESTÁ LONGE E É INSOLÚVEL...
A NOSSA ERA UMA SITUAÇÃO NÃO UM RECONHECIMENTO...
DEVER TER UM RECONHECIMENTO ESTÁ PARA ALÉM DO NOSSO
PODER. É POR COMO SE FAZ NÃO POR COMO SE É. TUDO É
SOBRETUDO INTENÇÃO... TODA A MINHA ENERGIA.

O ESPAÇO RECTANGULAR AMEAÇA O ESPAÇO CURVO?
O ESPAÇO CURVO AMEAÇA O ESPAÇO RECTANGULAR?

COM A ESPIRAL QUE DISPARA DO CENTRO DEIXANDO O RASTA DA
SUA PASSAGEM NOS NÚMEROS INTERNOS E NOS PERIFÉRICOS...

A CASA FOI VISITADA PELA FACULDADE VISIONÁRIA DOS NÚMEROS
1 . 1 . 2 . . 3 . . . 5 8 13 21 .
34 . 55

A SITUAÇÃO DESTES NÚMEROS É PROLIFERANTE ... O NÚMERO
ANTERIOR (ex. 13) ESTÁ SEMPRE INCLUÍDO NO NÚMERO SEGUINTE (ex.
21=13+8)... OS ESPAÇOS ENTRE OS NÚMEROS EQUIVALEM ÀS
GRANDEZAS DOS PRÓPRIOS NÚMEROS.

LE MUR EST DÉTRUIT SOUS L'INSCRIPTION OU UTILISE LE SUJET, TOUT
EN LE LAISSANT INTACT (BARTHES).

47

Concentra e abandona o terreno
dispersa e perde a força
o sopro tem duas narinas
a mão tem cinco dedos

Concentrate and abandon terrain
disperse and lose strength
breath has two nostrils
the hand has five fingers.

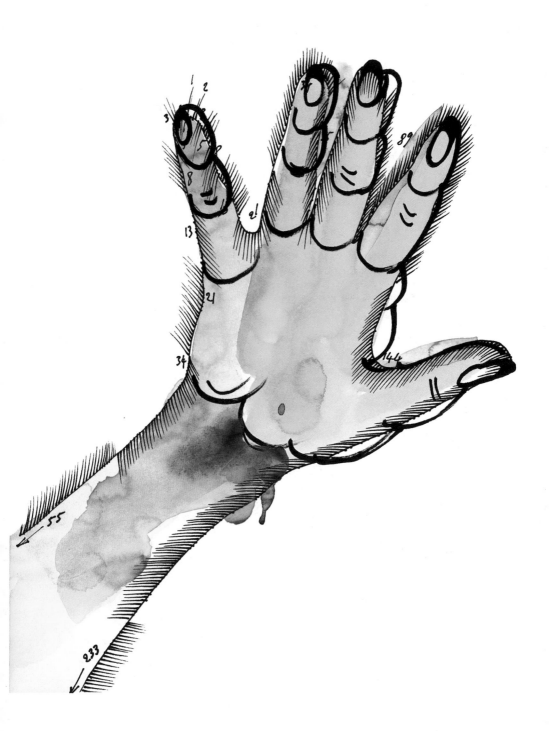

What is the difference between professor and not?

 1 and 2?

What is the difference between bureaucrat and not?

 1 and 2?

What is the difference between architect and not?

 1 and 2?

What is the difference between recognized artist and not?

 1 and 2?

The difference does not exist
the difference exists
the difference is in the uselessness of doing
the difference is in the usefulness of doing

NOT to do becomes difference
TO DO becomes difference
but as all do becomes terrible
if all do not do becomes terrible
SO DO ALL USE WHAT OTHERS DO?

50 CHAIRS ARE IMPORTANT IN LIFE!
TABLES ARE IMPORTANT IN LIFE!

A vida pode viver-se com entendimentos diversos.

O controlo das paredes deve ser substituído por qualidades que possam pronunciar-se do interior para o exterior.

As paredes controlam o interior partindo do exterior para o interior (as divisões).

Uma vez abolidas as paredes, o interior tem faculdades vitais de dilatação de expansão do interior para o exterior.

2) Mais adiante no tempo.

Mas qual é o mecanismo vital que permite na nova casa expandir a casa do interior para o exterior?

Este mecanismo é possível entrevê-lo num mecanismo de mesas em expansão.

Mesas=elementos sobreerguidos no terreno.

As mesas são o espaço intelectual e prático sobreerguido ao terreno.

As mesas, mecanismo de expansão intelectual e prática no futuro abatem as paredes divisórias e conduzem praticamente; isto é, artístico-arquitectonicamente.

53

The house has a development coherent with the future.

Abolishing walls and expanding oneself through a system of unitary and spiral self-control.

Numbers are self-control in a spiral series of tables.

The tables increase with the power of the number, and in turn control the excessive power of the number with the awareness of being in the everyday.

The space of tables-raising off the ground is a relative space (60 cm per side the first table, the last 540 × 480 cm).

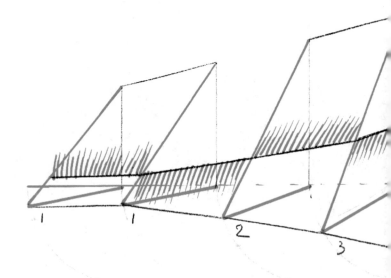

per la casa Fibonacci

A casa tem um desenvolvimento coerente com o futuro.

Abolindo as paredes e dilatando-se a si mesmas através de um sistema de autocontrolo unitário ou em espiral.

Os números são o autocontrolo em série em espiral das mesas.

As mesas aumentam com a potência do número e, por sua vez, controlam o excessivo poder do número com a consciência do seu existir no dia-a-dia.

O espaço mesas-sobrealçado do terreno é um espaço relativo (60 cm de lado a primeira mesa, a última 540 × 480 cm).

WAS "HAUS LANGE" A SHADOW ON THE EARTH?
WAS IT AN UNCLEAR FRACTION OF GEOGRAPHIC SPACE?
WAS IT A BOX WHERE THINGS COULD BE ACCUMULATED
 OR A HIDING-PLACE FOR WEAPONS?
WAS IT A PLACE WHERE ONE COULD RECEIVE THE ELEMENTARY
ADVICE NOT TO MOVE?
WAS IT A SERIES OF CURSES AND CLAIMS?
WAS THE SPACE IMPRACTICABLE?
WAS THE SPACE ROUND?
WAS THE SPACE DYNAMIC?
WAS THE SPACE REPRESENTED AGAINST THE PUBLIC?
WAS A PUBLIC REPRESENTED THAT CONTINUED
 TO PROFIT BY AND ABUSE THE SPACE?
WAS RECTANGULAR SPACE A THREAT TO THE IDEA
 OF A CURVED SPACE?
WAS A CURVED SPACE A THREAT TO RECTANGULAR SPACE?
AND WOULD THE PUBLIC HAVE PREFERRED TO SEE THE CURVE
 OR TO IMAGINE IT?
DID THE PROJECT HAVE TO BE CURVED OR STRAIGHT?
WE DECIDED
LET US ABANDON PRACTICAL SPACE FOR A THEORETICAL SPACE
LET US ABANDON ALL SPACE THAT HAS BECOME
 PROFIT AND ABUSE

LET US FREE THE "HAUS LANGE" MUSEUM HOUSE
 FROM THE TANGLE OF ABUSES
THUS IN JANUARY 70 WE LIVED IN "HAUS LANGE" FOR EIGHT DAYS
FOR EIGHT DAYS WE COMPELLED THE PLAN OF THE HOUSE
 TO REVEAL ITSELF
WE JOINED THE FOUR FURTHEST POINTS OF THE HOUSE
 WITH A SIMPLE INTERSECTION OF IMAGINARY LINES

A "HAUS LANGE" ERA UMA SOMBRA NA TERRA?

ERA UMA FRACÇÃO POUCA CLARA DO ESPAÇO GEOGRÁFICO?

ERA UMA CAIXA ONDE AMONTOAR COISAS OU UM ESCONDERIJO
 PARA ARMAS?

ERA UM LUGAR ONDE RECEBER O ELEMENTAR CONSELHO DE NÃO
 NOS MOVERMOS?

ERA UMA SÉRIE DE IMPRECAÇÕES E DE AFIRMAÇÕES?

ERA O ESPAÇO IMPRATICÁVEL?

ERA O ESPAÇO REDONDO?

ERA O ESPAÇO DINÂMICO?

ERA O ESPAÇO APRESENTADO CONTRA O PÚBLICO?

ERA REPRESENTADO UM PÚBLICO QUE CONTINUAVA A FAZER DO
 ESPAÇO DINHEIRO E VIOLÊNCIA?

ERA O ESPAÇO RECTANGULAR UMA AMEAÇA À IDEIA
 DE UM ESPAÇO CURVO?

ERA UM ESPAÇO CURVO UMA AMEAÇA AO ESPAÇO RECTANGULAR?

E O PÚBLICO TERIA PREFERIDO VER A CURVA OU IMAGINÁ-LA?

O PROJECTO ENTÃO DEVIA SER CURVO OU DIREITO?

ENTÃO DECIDIMOS

ABANDONAMOS O ESPAÇO PRÁTICO POR UM ESPAÇO TEÓRICO

ABANDONAMOS DESOCUPAMOS TODO O ESPAÇO QUE SE TORNOU
 DINHEIRO E VIOLÊNCIA

DESOCUPAMOS A CASA MUSEU "HAUS LANGE"
 . DO ENREDO DAS VIOLÊNCIAS

ASSIM HABITÁMOS EM JANEIRO DE 70 DURANTE OITO DIAS
 A "HAUS LANGE"

DURANTE OITO DIAS OBRIGÁMOS A PLANTA DA CASA
 A REVELARSE

JUNTÁMOS COM UM SIMPLES CRUZAMENTO DE LINHAS IMAGINÁRIAS

OS QUATRO EXTREMOS DA CASA

WE THEN MARKED A CENTER WITH A PIECE OF CHALK
ON THE POLISHED FLOOR
AND BY PARADOX...
AND BY GRAFTING..
WE COMPELLED THE TIP OF THE CHALK TO DEVELOP IN A SPIRAL
THE SPIRAL RAN INTO THE WALLS, BUT BEGAN AGAIN ON THE OTHER
SIDE IN A CENTRIFUGAL MOVEMENT, ONLY A FEW WALLS WERE
RUN INTO, WITH VARYING ANGLES OF INCIDENCE
AND ALREADY THE CENTER WAS DISTANT AND FORGOTTEN
THE WORK WAS CONSTANT AND PITILESS BECAUSE WE USED A
MATHEMATICAL SERIES TO GIVE IMPULSE TO THE SPIRAL
1 1 2 3 5 8 13 21 34 55
THE SPACES BETWEEN THESE NUMBERS ARE THE PROJECTION
OF THE NUMBERS THEMSELVES
EACH IS BIOLOGICALLY ACCELERATED ON THE SUM
OF THE PRECEDING ONE,
AND FROM THE LAST BORN THE UNBORN IS BORN BY SUMMATION
THE SPIRAL THUS EXPERIENCED A BIOLOGICAL CONSTANCY
AS THE RISING IMPULSE OF A BRANCH OF THE GARDEN
EXPERIENCES A BIOLOGICAL CONSTANCY
THE END-POINTS TO BE REACHED WERE THE TREES
AND THE SPACES OUTSIDE
THE CHALK SPIRAL ON THE POLISHED FLOOR WAS OFFERED
TO THE HOUSE ITSELF

BEAUTY WOULD BE RETURNED TO BIOLOGICAL SPACE
AND A VIEWER WALKING ON THE POLISHED FLOOR WOULD
BELIEVE HE HAD FOUND THE IDEA OF A SPIRAL
IN PROLIFERATION TOWARD INFINITY
THE DRAWINGS PUBLISHED TESTIFY TO THIS WORK
WHICH WAS NOT EXECUTED FOR THE PUBLIC

MARCÁMOS EM SEGUIDA UM CENTRO COM UM PEDAÇO DE GIZ NO
 CHÃO BRILHANTE
E POR PARADOXO...
E POR ENXERTO..
FORÇÁMOS O PONTO DE GIZ A DESENROLAR-SE EM ESPIRAL
A ESPIRAL CHOCAVA COM PAREDES, MAS RECOMEÇAVA DO OUTRO
LADO NUM ÍMPETO CENTRÍFUGO, POUCAS PAREDES NO CAMINHO COM
ÂNGULOS DE INCIDÊNCIA SEMPRE DIFERENTES E JÁ O CENTRO ESTAVA
LONGE E ESQUECIDO
O TRABALHO FOI CONSTANTE E DESUMANO PORQUE PARA DAR ÍMPETO
À ESPIRAL USÁMOS UMA SÉRIE MATEMÁTICA
1 1 2 3 5 8 13 21 34 55
OS ESPAÇOS ENTRE ESTES NÚMEROS SÃO A PROJECÇÃO
 DOS PRÓPRIOS NÚMEROS
ELES SÃO ACELERADOS BIOLOGICAMENTE NA SOMA DO ANTERIOR E DO
ÚLTIMO NASCIDO
NASCE POR SOMA DO ANTERIOR O NASCITURO
A ESPIRAL VIVIA ASSIM UMA CONSTÂNCIA BIOLÓGICA
COMO O ÍMETO ASCENSIONAL DE UM RAMO DO JARDIM
 VIVIA UMA CONSTÂNCIA BIOLÓGICA
O TERMO A ALCANÇAR ERAM AS ÁRVORES E OS ESPAÇOS FORA
A ESPIRAL DE GIZ NO CHÃO BRILHANTE ERA A COISA
 A OFERECER À PRÓPRIA CASA
A BELEZA TERIA SIDO DESENVOLVIDA NO ESPAÇO BIOLÓGICO
E UM ESPECTADOR, CAMINHANDO NO CHÃO BRILHANTE, TERIA PODIDO
 JULGAR TER ENCONTRADO A IDEIA DE UMA ESPIRAL
 EM PROLIFERAÇÃO PARA O INFINITO
OS DESENHOS PUBLICADOS SÃO A PROVA DESTE TRABALHO
 QUE NÃO FOI EXECUTADO PARA O PÚBLICO

The stone arch gives vent to an imaginary spiral
a spiral that widens beneath the foundation
and in the exterior spaces toward the endless deserts
an imaginary spiral
a spiral that exists in nature as in the mind…
the arch drives the spiral to live in space
the stone arch that has the right shape to bear the thrust of reality
but the spiral that emerges from it has a shape drawn by numbers
a form suited for traveling toward the desert spaces
the arch and its spiral have common origins
the numbers are the ancient Arabic series
passed to the West under the name of Fibonacci's numbers
the numbers are growing
as the numbers grow so grows the arch
so grows the spiral to which the arch gives vent
and the numbers run wild growing one from the other…
the meaning is imaginary: the spiral is an image that exists
in nature as in the mind

O arco de pedras exprime-se numa espiral imaginária

uma espiral que se alarga sob os alicerces

e nos espaços exteriores para os desertos infinitos

uma espiral imaginária

uma espiral que está na natureza como na mente…

o arco impele a espiral a viver no espaço

o arco de pedras que tem a forma adequada para suportar o impulso da realidade

mas a espiral que sai daí deriva tem uma forma desenhada pelos números

uma forma adequada para viajar para os espaços desertos

o arco e a sua espiral têm origens comuns

os números são a antiga série árabe

passada para o ocidente sob o nome dos números de Fibonacci

os números estão em crescimento

como os números crescem assim cresce o arco

assim cresce a espiral onde o arco desemboca

e os números exprimem-se ao crescerem um do outro…

o significado é imaginário: a espiral é uma imagem que está na natureza

como na mente

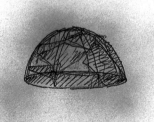

The living imagination (that is, visions) can be observed as it moves. If the image is movement, there are two movements in images. There are images stacked near each other, very little energy passes from the first to the second from the second to the third and so on. It is an abstract energy charged only with potential or unexpressed power. Other images are more active, because from the first to the second but above all following the succession from the second to the third and from the third to the fifth and from the fifth to the eighth skipping the accumulative adherences of the natural numbers, a greater potential energy passes. Numbers are a determinate and hence knowable degree of organization of energy. Hence they show themselves to be charged with successive energies. The natural numbers 1 2 3 4 5 6 7 8 etc. are charged with energy at the natural level in the sense of the superficial, the elementary, the obvious. Numbers in series or succession reveal energies that already have dynamic qualities, that is, movement. The numbers come alive.

LIVE NUMBERS GIVE VISIONS

THE IRRATIONAL THAT IS CHARGED WITH ENERGY BECOMES RATIONAL

THE RATIONAL THAT DISCHARGES ENERGY BECOMES IRRATIONAL

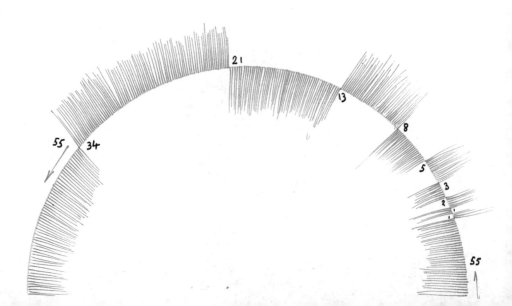

A imaginação viva (isto é, as visões) pode(m) ser observada(s) conforme o movimento; admitindo que a imagem esteja é movimento, há dois movimentos nas imagens. Há imagens empilhadas umas perto das outras, pouquíssima energia passa da primeira para a segunda da segunda para a terceira e assim por diante. É uma energia abstracta ou carregada só de poder em potência ou não expressa. Outras imagens são mais activas porque da primeira para a segunda mas sobretudo seguindo a sucessão da segunda para a terceira e da terceira para a quinta e da quinta para a oitava saltando as aderências acumulativas dos números naturais, passa um potencial maior de energia. Os números são um determinado e, portanto, cognoscível grau de organização de energia. Eles revelam-se, portanto, como imagens carregadas de energias em sucessão. Os números naturais 1 2 3 4 5 6 7 8 , etc., estão carregados de energia ao nível natural no sentido do superficial, do elementar, do óbvio. Os números em série ou em sucessão revelam energias já com qualidades de dinâmica, isto é, em qualidade de movimento ou seja os números tornam-se vivos.

OS NÚMEROS VIVOS DÃO VISÕES
O IRRACIONAL CORREGADO DE ENERGIA TORNA-SE RACIONAL
O RACIONAL QUE DESCARREGA ENERGIA TORNA-SE OUTRA VEZ IRRACIONAL

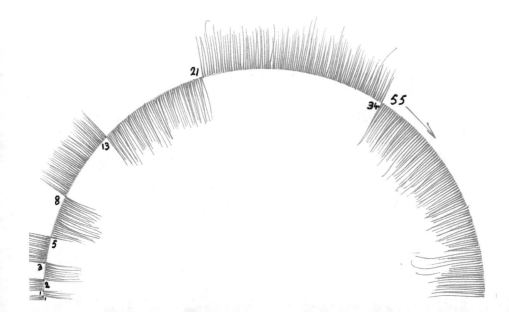

A SET OF NUMBERS IS A HOUSE

A tree takes up mainly time.

Two trees occupy the same time but a greater space.

A forest occupies the same time and a greater space.

Space is time that can be eaten.

The time of the fall of a fruit is proportional to the largeness that it has taken in time to grow.

In their moments of reproduction animals are independent of animals of other species.

Numbers reproducing are independent of numbers of other classes. Numbers gather strength of proliferation from units that are distinct but connected like animals.

One is one, one is one.

Two is a battle, a front.

Three is a set of the preceding battle plus the solitary recovery of a distinct unit.

Five is the front of the two units plus the moment of recovery, all in a new whole.

That means that one, one, two, three, five, are proliferating, are alive, they are not an inert procession of units. To follow the process of proliferation leads to an antiparodistic vision of things, and hence to the building of houses. To become big (to grow) is antiparodistic.

A house is a grown product. TO BUILD a house is to take account of the proportion of growth. To build a house for the need of applying a limited order in the face of unlimited disorder.

To build a house to follow the will to survive.

To build a house denying natural space (it is in its need to grow). In daily life a part of the unknown is uncommunicable is inside the house.

To build a house is a proportion between a man and a waste of nature.

Are the numbers of the house related to economic processes or to the space that bodies occupy and the years that lives occupy in time?

Is a set of houses a chorus in motion of detached pieces or does it represent a totality in itself?

Are houses a sum of spaces or a living proliferation?

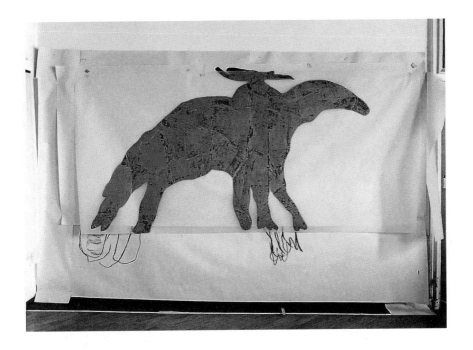

Génese

o espaço primordial não estava economicamente saturado

o espaço abstracto não estava economicamente saturado

o espaço em que vivemos está economicamente saturado

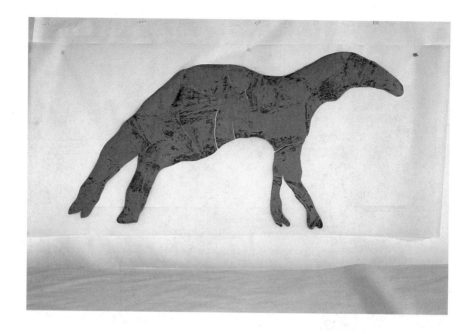

DO YOU GO AROUND THE HOUSES OR DO THE HOUSES
 GO AROUND YOU?
A TREE OCCUPIES MAINLY TIME
TWO TREES OCCUPY THE SAME TIME BUT A GREATER SPACE
THE FOREST OCCUPIES THE SAME TIME BUT A GREATER SPACE
THE SCENT OF THE PINES IS A DRIFT OF TIME
SPACE IS TIME THAT CAN BE EATEN
THE TIME OF THE FALL OF A PINE-CONE IS PROPORTIONAL
 TO THE LARGENESS IN TIME IT TOOK TO GROW
A HOUSE IS PRACTICABLE BETWEEN SPACE AND TIME
WHILE REPRODUCING ANIMALS ARE INDEPENDENT OF ANIMALS
 OF OTHER SPECIES
REPRODUCING NUMBERS ARE INDEPENDENT OF NUMBERS
 OF OTHER CLASSES

quando

aberta, a boca está aberta

a natureza está viva

quando

o olho está entreaberto

a natureza está viva

quando

o ouvido suspira à escuta

a natureza está viva

quando repleto de medula

está o joelho na corrida

a natureza está viva

quando o occipício dói

a natureza está viva

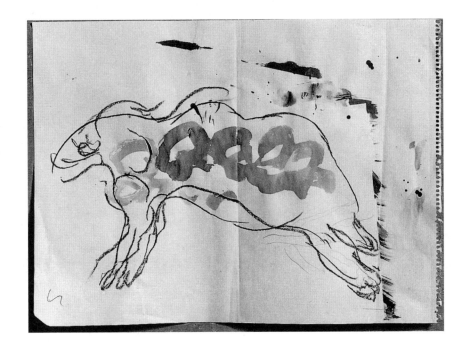

NOTÍCIAS SEPULTADAS
ACONTECIMENTOS SEPULTADOS
A MESA DE ESQUINA DE CERA
A CAMA DE JORNAIS COM A ALMOFADA DE JORNAIS
 TAMBÉM NO ASSENTO
O TOCADOR DE TAMBORES SEPULTADO NOS JORNAIS
A SUSPEITA COMO FOLHA DE LEITURA IMPRESSA TODAS AS HORAS
 PARA ALIMENTAR
A SUSPEITA GERAL

BURIED NEWS
BURIED EVENTS
THE WAX CORNER TABLE
THE BED OF NEWSPAPERS WITH A NEWSPAPER PILLOW, TOO
 IN THE BOX SEAT
THE DRUMMER OF DRUMS BURIED IN THE NEWSPAPERS
SUSPICION AS A PAGE OF READING EVERY HOUR PRINTED TO
 FEED
GENERAL SUSPICION

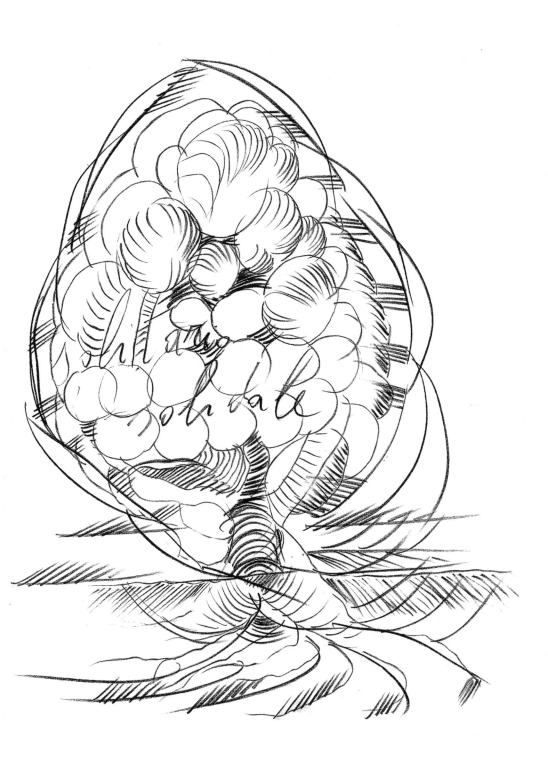

I worked on the first igloo during 1967. The size of the igloo was two meters in diameter.

Subsequently the size of the diameter of the igloo increased to three meters.

Then, in the following years, the size of the diameter increased to four and six meters.

This igloo is five meters in diameter, made of alluminum piping, for reasons of transport by air from Italy.

The sizes of the diameter point out form, structure, size, and measure, anthropologically correct measure.

Even the initially correct size of two meters in diameter indicates that the man seated inside this capsule has in himself the only support for living thought. The work and the measure are connaturalized, they are therefore structure and support. The structure is its own support. The little building, lord of space, atom of space supports itself in space, creates the inside of itself from itself, by being a measure of anthropological space and creates the outside from itself: it creates an outer space with the fact of being the measure of an inner space.

IGLOO = HOUSE

The "optimum" of the "residence" of the object is the house of man. The thermometer for defining the behaviour of the object with regard to itself is if the object resides in the house, or if it is partially or completely rejected therefrom. In this case the object lives away from home, and remains in the circulation of abandoned objects.

Unsold newspapers are objects rejected immediately, because of economic circumstances.

Significant objects up till the stroke of the hour of the new edition.

The object rejected by society, the surpassed object, the unsold newspaper becomes art.

Art claims the power to absorb rejected bodies in its own body. The corporeal majesty of rejected bodies is by enigma, by history, by nature of body, by alchemy,

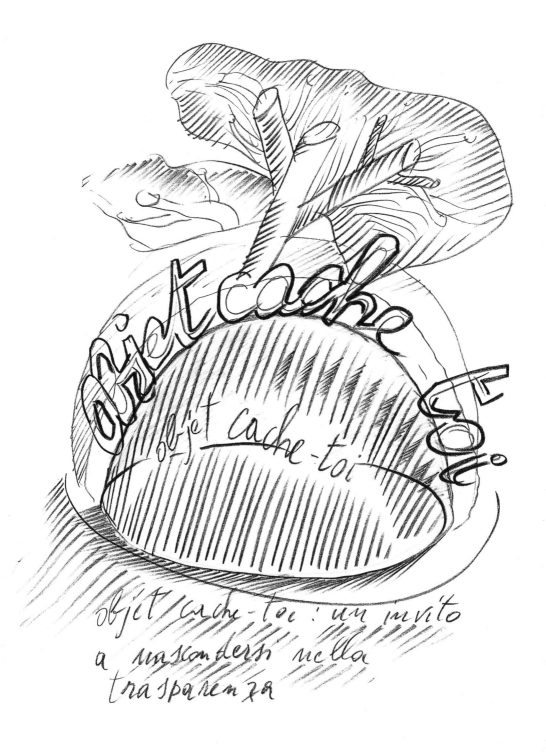

objét cache-toi : un invito
a nascondersi nella
trasparenza

look for the first house

look for the semispherical house

look for the perfect model of the idea of house

ook, it is there, among the dead branches dragged from the woodland

a perfect idea, impossible to do, an idea born

in the midst of the "impossibility" to do anything

that is not perfectly related to making money

or the tradition of one-way knowledge.

Look "outside" of money-making

look "outside" of the tradition of one-way knowledge

for the first house, or the last house, the first that is aware that

the house must be built "outside" of making money and "outside" of the tradition

of one-way knowledge, the first house launched in the semispherical, semi-real,

semi-Western, semi-conscious, semi-gloss, semi-electrical movement.

Look for the abandoned house in the field odorous of the sea

only science without witnesses

in life covered with false testimony.

The house with the fingers in the rock of the sea.

Look with the pink fingers in the water for the cochlea in the continuous meal of

the seaweeds

that move endlessly on the floor of your house,

the endless meal - motion of the seaweeds.

procura a primeira casa

procura a casa semiesférica

procura o modelo perfeito da ideia de casa

procura, ela aí está, entre os ramos apagados arrastados pelo bosque

uma ideia perfeita impossível de fazer, uma ideia nascida

no meio da "impossibilidade" de fazer alguma coisa

que não esteja em relação perfeita com a acumulação bancária

ou com a tradição do saber de sentido único.

Procura "fora" da acumulação bancária

procura "fora" da tradição do saber de sentido único

a primeira casa, ou a última casa, a primeira que esteja consciente que a casa deve

ser feita "fora" da acumulação bancária e "fora" da tradição do saber de sentido

único, a primeira casa lançada no movimento, semiesférico, semi-real,

semiocidental, semiconsciente, semilúcido, semieléctrico.

Procura a casa abandonada no campo odorífico do mar

ciência única sem testemunhas

na vida coberta de falsos testemunhos

A casa com os dedos dentro do rochedo do mar

Procura com os dedos cor de rosa na água a concha no repasto

contínuo das algas

que se move ao sem fim no chão da tua casa,

o infinito repasto — movimento das algas.

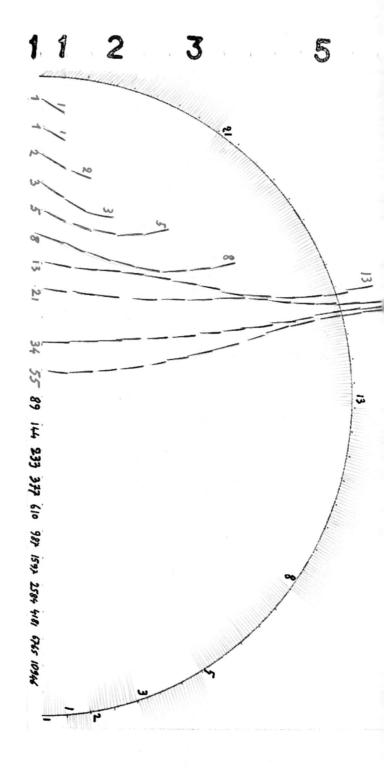

34

21

1
1
2
3
5
8
13
21
34
55
89
144
233
377
610
1597
2584
4181
6765
10946
17711
28657
46368
75025
121393
196418
317811
514229
832040
1346269
2178309
3524579
5702887
9227465
14930352
24157817
39088169
63245986
102334155
165580141
267914296
433494437
701408733
1134903160
1836311893
2971215053
4807526946
7778741999

55

O espaço é curvo ou direito?

A única escultura possível é uma autêntica casa

das minhas exigências concluo que para mim é absurdo construir uma casa mas é

justo construir uma casa da maneira mais simples que existe seria estúpido imitar

o peixe mas é justo saber usar a liberdade condicional.

O espaço é curvo ou direito?

O que quer dizer 1+1 um passo de dança ou apenas uma tempestade em espiral?

Uma cama para a lesma.

Is space curved or straight?

The only sculpture possible is a genuine house

from my claims I conclude that for me it is absurd to build a house but it is right

to build a house in the simplest way possible, it would be stupid to imitate the fish

but it is right to know how to use limited freedom.

Is space curved or straight?

What does 1 + 1 mean a dance step or just a spiral storm?

A bed for the snail.

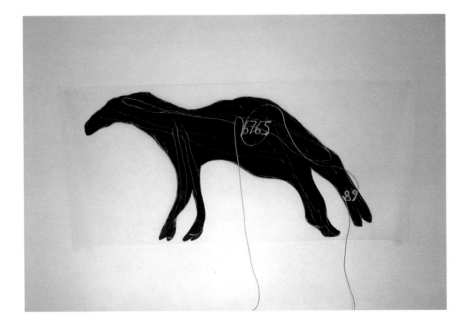

daí que a extraordinária experiência conceitual desenvolveu um rápido mas
voluntário, incisivo e irregular sistema de pregar à parede as vocações fantásticas -
ou nas paredes de uma antiga cidade dos humanos misturados com os animais.
O catolicismo ainda não chegou mas a presença das religiões misturadas com à
magia quero que se ouça soprar do interior daquelas paredes

faço uma mesinha
fazer uma mesa redonda em volta rodando para apoiar as pedras metálicas de
plumagens dos pássaros.

are you going? are you going? I don't look back
I'm going I'm going
I see beyond man-made products

the drawing of the monster of air and water
freely

the cloud stuns me with its grandiosity and silence and changes shape
finally I am busy looking at something not man-made

individuality is the cloud
individuality is mine if I look at the cloud
individuality is the tree
individuality is me if I believe in the tree
individuality is difficult to be

individuality is easy to claim not persevering

everyone turned the same way, is this individuality?

A rotação da árvore cria a cavidade interior na árvore.

A rotação da árvore cria também a superfície de contacto com o ar que circula.

A fusão entre rotação e circularidade cria a casca e a sua rugosidade, na mesma rotação a árvore oferece a forma aperfeiçoada e graciosa do cipreste.

A rugosidade da casca do cipreste entra em competição com a rugosidade da rotação entendida como sucessão de pontos de construção. Palácio florentino.

Esta árvore oca é um vaso. Contém níveis infinitos e corpos líquidos que finitos.

Procede por níveis, a construção é a lógica do seu carácter oco, forma oca, isto é, um vaso.

A torre é desmemoriada e aí vivem os amnésicos por demasiada sabedoria.

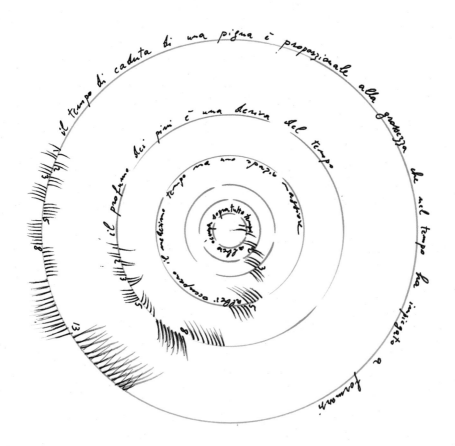

The tower of increasing radius is like a mushroom, like a tree, a ship's deck, an ideogram, a cup, its hollowness comes from an initial seed. The seed develops the great expansion, contained within the hollowness of the values of terrestrial form, it hollows the hollow of the seed dropped in the depths of the earth.
The architecture tree cup vase is the very hollowness of the earth that rises up over itself.

The fruit is with its weight. It bears with itself the decadent, decorative side of its own decomposition.
The fruit is its organic vision in whatever way it can be seen.
Being without shrewdness, the fruit!

The deer bear within themselves the heart the acorn the closed the stone the sphere of the chaotic and of the chaotic rejected by the way of labor as by the way of accumulation.

The wind that blows around the column
blows also in the column itself
this occurs in painting an image
realizing an image, the house runs with the world.

A torre de raio em expansão tem a forma de um cogumelo, a forma de uma
árvore, de uma coberta de navio, de um ideograma, de uma taça, a sua cavidade
provém de uma semente inicial. A semente desenvolve a grande expansão,
contida na cavidade dos valores de forma terrestre, a partir da semente deixada
cair no fundo da terra cava a cavidade.
A arquitectura árvore taça vaso é a própria cavidade mesma da terra que se ergue
sobre si própria.

A fruta está com o seu peso. Ela transporta consigo o lado decadente e
decorativo da sua própria putrefacção.
A fruta é a sua visão orgânica em qualquer ângulo donde possa ser vista.
Ser sem astúcia, a fruta!

Os veados levam em si o coração a glândula o fechado o seixo a esfera do
caótico e do caótico repelidos pelo tipo de trabalho como pelo tipo de
acumulação.

O vento que circula em redor da coluna
circula também na própria coluna
isto passa-se pintando uma imagem
realizando uma imagem, a casa corre com o mundo.

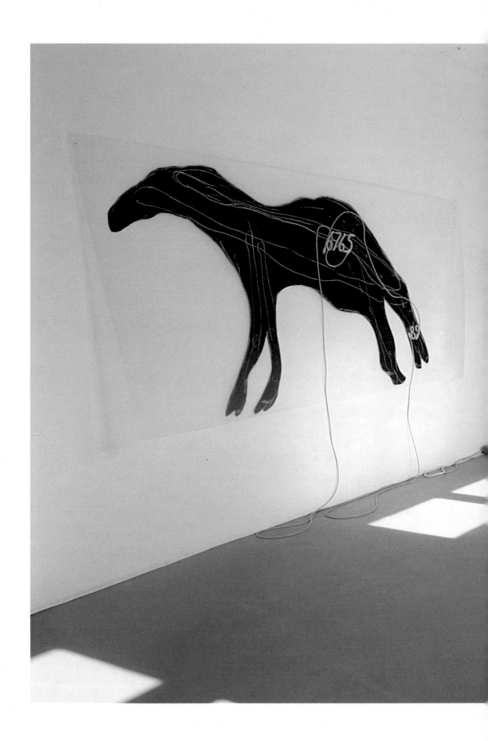

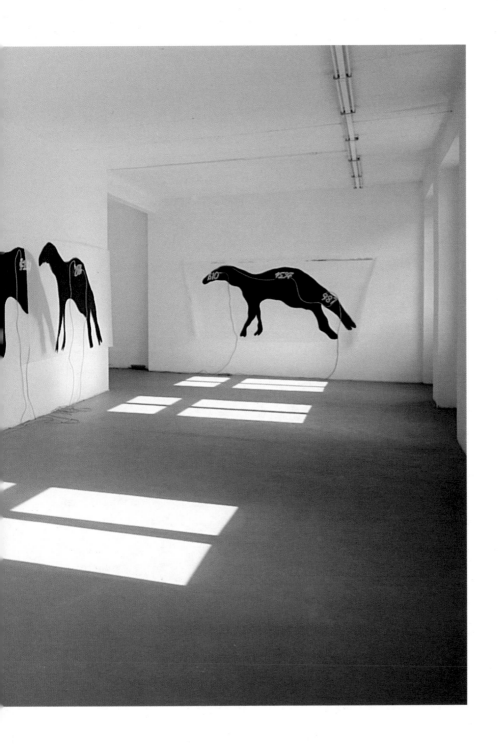

the tower of food promotes a new reability to be an altar of the sacred offering to oneself. The peasant grows again from his own ashes.

The house as village occupied by the bewitched spirit of divinity

the tower of food is sacred and resounds like an intestinal organ. The tower rises built of molten steel and glass from which justs out a rich awning of moss.

The basket takes the form of the head hair and cranium of archaic negritude, which takes the shape of an egg with pod

the lances are immense and hollow, one is plunged into the layer of sulphurous water so that from it a sulphurous substance dissolves dripping, the other in the most limpid water imaginable.

Mobile architectures of the linen, hemp canvas, have the vocation to capture the light to extol the light they are rays that stretch the corners desperately in the dark and the figures guide through the rains the flying fish of Ezra to Zoagli

the village house resounds covered by a hemispherical case

the course of the bundles of sticks leads to the labyrinth the spiral it can even be a field of sunflowers, and further away, of roses 100 meters long on the stone pavement

the cases have three layers

from the surface of the upper layer it is possible to obtain an overall

view of the intertwining of sounds and sights

the animals extend the muzzles on the passers-by.

One of these muzzles is made of pearl that transudes drips an odorous substance

a lance drips oil on a long amber arm

the cone holds in its shadow a hinge of the ramification of Erebos;

the steps in the water are equivalent to forest branches behind the windows.

The painted pod is equivalent to the season of the relatively small space. It even has a resonant structure carcass.

the intertwining of the leaves of grass is wonderful in itself; but it is imitable in a stately architecture

a torre dos alimentos promove uma nova re-habilidade para ser altar da sagrada oferta a si mesmo. O camponês volta a crescer sobre as suas cinzas.

A casa como aldeia ocupada pelo espírito enfeitiçado da divindade

a torre dos alimentos é sagrada e ecoa como um órgão intestinal. A torre ergue-se construída em aço vidro fundidos donde emerge uma rica cobertura de musgo.

A cesta tem a forma da cabeça penteada e crânio da negritude arcaica, que faz a figura do ovo com a casca.

as lanças são imensas e vazias internamente, estão mergulhadas, uma na camada de água sulfurosa porque dela se derrete coando uma substância sulfúrica, outra na água mais límpida que se possa imaginar.

Arquitecturas móveis da tela de linho, cânhamo, têm a vocação de captar a luz e exaltar a luz são raios que estendem os ângulos desesperadamente na escuridão e as figuras guiam através das chuvas o peixe voador de Ezra a Zoagli.

a casa aldeia ecoa coberta por uma caixa semiesférica

o curso das faxinas desemboca no labirinto a espiral pode ser também um campo de girassóis, e mais longe, de rosas de 100 metros de comprimento no empedrado

as caixas têm três camadas

da superfície da camada superior é possível obter ama vista geral do enredo sonoro e visual

os animais apontam os focinhos aos transeuntes

Um destes focinhos é de pérola que verte goteja uma substância odorante

uma lança goteja azeite sobre um longo braço de âmbar

o cone tem na sua sombra um perno da ramificação e do Érebo;

os degraus na água equivalem a ramos de bosque atrás dos vidros.

A casca pintada equivale à estação do espaço relativamente pequeno.

Tem também uma carcaça estrutura que ecoa.

O enredo das folhas de relva é maravilhoso em si mesmo; mas é imitável numa arquitectura solene

125

the lance that the hand throws throwing the I of lance is a superb idea that is suddenly found coming forth from the plane of the grass. Green plane green lance coming forth.

The color repeats itself creates the colored plane from which the lances come forth

the shadows in the interlacement of the grass are shadows of the grass itself on grass arches.

This stately clean and intense circular lawn is necessary in a morning architecture

the pink and white daisy is compact and frayed.

Where is a compact and frayed architecture?

In the morning a light in the birth of summer is the drop of dew, a light in the nocturnal birth, is the fire-fly derived the flashlight.

a lança que a mão lança ao lançar o I de lança é uma ideia soberba que se
reencontra repentina saindo do plano de relva. Verde plano saindo verde lança.
A cor repete-se a si mesma cria o plano colorido de onde saem as lanças

as sombras no enredo da relva são sombras da mesma relva sobre arcos de relva.
Este solene limpo e intenso prado circular é necessário numa arquitectura matinal

a margarida cor de rosa e branca é compacta e desfiada.
Onde está uma arquitectura compacta e desfiada?
De manhã uma luz no parto de Verão é a gota de orvalho, uma luz no parto
nocturno, é o pirilampo derivado a lâmpada de bolso.
Onde está a arquitectura que pendura une ao arco do seu tempo de cada dia as
duas luzes?

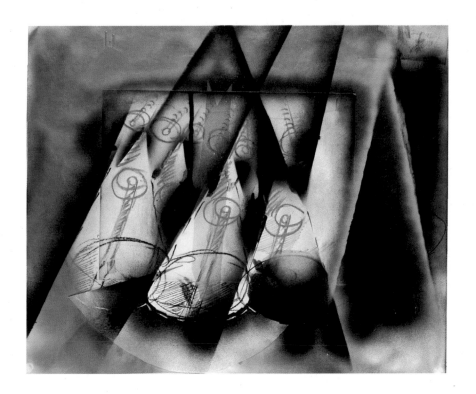

Where is the architecture that hangs joins to the arch of its daily time the two lights?
A tree is already too architectural to be taken as an interior model of architecture. The abandonment of the tree to itself is an act of generosity.

the insect climbs up from a cord stretched in the shadow, its flight, and encountering the magnetic height of the tree climbs up at right angles, that is, vertically, the soft shadow of the tree toward the morning light

the spike of grass is bright stands one hand high above the tilted but taut stem a true bronze lance in the morning sun, it is certain sculpture, seen from the stone wall old horseman regarding the country

the geographic animal-like and strong curve with the salient mountains is such that the rain of slabs should be a raised plateau by reason of which the area below is quite cold

Uma árvore é já demasiada arquitectura para ser tomada como modelo interior de arquitectura.
O abandono da árvore a si própria é um acto de generosidade.

o insecto trepa por uma corda esticada na sombra, o seu voo, e encontrando a altura magnética da árvore sobe em ângulo recto, isto é, na vertical a sombra esbatida da árvore em direcção à luz da manhã

a espiga de relva é brilhante tem um palmo de comprimento acima do caule inclinado mas direito verdadeira lança de bronze no sol da manhã, é a escultura certa, vista do muro de pedras cavaleiro antigo revendo o campo

a animalesca e forte curva geográfica com as saídas das montanhas faz da chuva de placas um plano sobrerguido razão pela qual a parte inferior é fortemente arrefecida

129

Agarrar o mundo mais do que extrair dele impressões, trabalhar sobre os objectos, as pessoas e os acontecimentos, no vivo do real, e não sobre as impressões. Toda a evolução vai em direcção a um seu cancelamento e vantagem de uma sobriedade, um hiper-realismo, um maquinismo que já não passam através das impressões.

To grasp the world rather than extracting impressions from it, to work on objects, people, and events, in the living part of the real, and not on impressions. All evolution leads in the direction of their cancellation and advantage of a sobriety, a hyper-realism, a machinism that no longer pass through impressions.

projecto para uma charneca deserta batida pelo vento e pelo mar.

O projecto é (construir) uma série de cabanas que não tenham outra função

senão a de dormir

acordar

trabalhar em silêncio

só na nossa própria cabana

num espírito de comunhão com outros que dormem

<div style="text-align:center">acordam</div>

<div style="text-align:center">trabalham sós em silêncio</div>

o projecto do projectista este elementar modo de viver é: os quatro elementos

que sustêm a cabana são conjuntamente orientáveis em relação

ao vento

à humidade

à luz

ao calor

ao dia, portanto

e à noite

e às passagens que acontecem

das mais pequenas às maiores

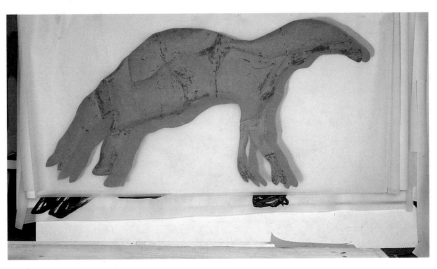

137

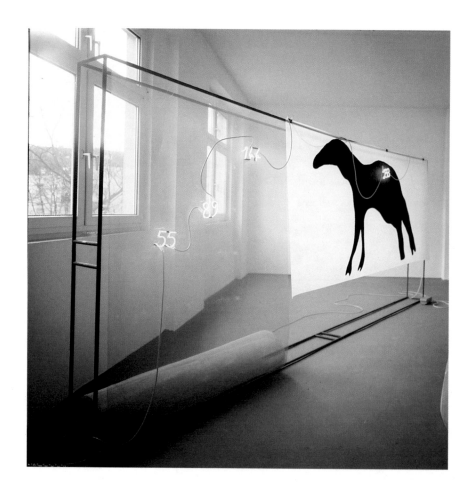

entre estas opostas realidades cósmicas semelhantes à relva e à sua organização de flexibilidade os elementos desarticulados ao nível do chão orientam-se em relação às somas que os acontecimentos cósmicos projectam no tempo na zona instrumentos reciprocamente organizados que têm/tenham uma influência recíproca são os únicos projectistas da diferente obliquidade dos elementos que sustentam as cabanas. Estes elementos são feitos de aço flexível (grande resistência e grande flexibilidade).

Estes estão inseridos na charneca mais sensível aos elementos cósmicos.

Eles revelam a soma da própria obliquidade dos elementos que sustentam. A noite como limite máximo de obscuridade e de frescura levará os elementos à máxima obliquidade em relação à terra.

Os hóspedes repousam estendidos nas esteiras.

o calor trará os elementos de volta a uma posição vertical.

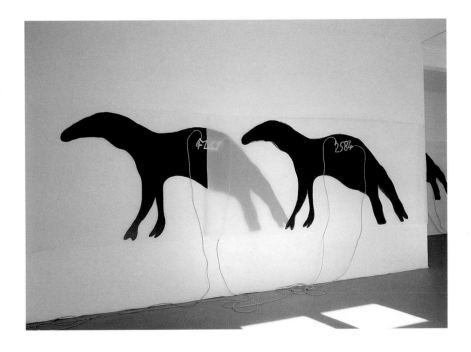

1
1
2
3
5
8
13
21
34
55
89
144
233
377
610
987
1597
2584
4181
6765
10946
17711
28657
46368
75025
121393
196418
317811
514229
832040
1346269
2178309
3524578
5702887
9227465
14930352
24157817
39088169
63245986
102334155
165580141
267914296
433494437
701408733
1134903160
1836311893
2971215053
4807526946
7778741999
12586268945
20365010944
32951279889
53316290833
86267570722
139583861555

igloo ↑
Fibonacci ↓

Finito di stampare presso: Tipografia Torinese s.p.a., Grugliasco (To), febbraio 1999

F U N D A Ç A O D E S E R R A L V E S

Rua de Serralves, 977 4150 Porto, Portugal
Telefone +351.2.6180057.6172694 Fax +351.2.6173862
E-mail: serralves@mail.telepac.pt